L'ART
DANS LA POÉSIE

POÈME EN TROIS CHANTS

PAR

B. ALCIATOR

—◆—

Troisième Édition. — Prix : 50 c.

—◆—

PARIS

DENTU, LIBRAIRE-ÉDITEUR, PALAIS-ROYAL

Galerie d'Orléans, 19

—

1866

L'ART DANS LA POÉSIE

OUVRAGES DE B. ALCIATOR

En vente chez Dentu, Palais-Royal, a Paris :

LA NOUVELLE ATALA

SUIVIE D'UNE DEUXIÈME ÉDITION DE

DAÏLA

Un seul Volume in-16, Prix : 3 fr. 50.

(Envoi franco, contre ladite somme en timbres-poste.)

La Nouvelle Atala n'est point une imitation, comme ce titre pourrait le faire supposer d'abord. — Entre les critiques qui reprochent à M. Alciator d'avoir osé choisir un pareil titre et ceux qui affirment que son œuvre ne le cède en rien, pour l'intérêt et même pour le style, à l'*Atala* de Chateaubriand, lecteurs et lectrices ne peuvent avoir de meilleurs juges qu'eux-mêmes. Du reste, le succès de ce roman est déjà justifié, comme l'est depuis longtemps celui de *Daïla*, par les suffrages des écrivains les plus illustres.

L'ART
DANS LA POÉSIE

POËME EN TROIS CHANTS

PAR

B. ALCIATOR

Troisième Édition. — Prix : 50 c.

PARIS

DENTU, LIBRAIRE-ÉDITEUR, PALAIS-ROYAL

Galerie d'Orléans, 19

1866

OBSERVATIONS

SUR LE POËME

L'ART DANS LA POÉSIE

PAR

M. BEAUMARCHEY

Professeur de l'Université. (1)

—

Au commencement de ce siècle une scission se fit entre les hommes de lettres, et ce ne fut pas sans bruit, car la querelle des classiques et des romantiques a eu un retentissement qui est loin d'être oublié. Il y a peu d'écrivains et surtout de critiques qui n'aient essayé de définir et de caractériser l'un et l'autre camp. On a appelé classiques les écrivains qui, avant d'aborder l'œuvre toujours difficile de la composition, se pénétraient des préceptes que nous ont laissés les anciens à cet égard, et semblaient jusqu'à un certain point se faire gloire de continuer leur œuvre en les imitant et surtout en s'inspirant de leurs idées, de leurs sentiments, et même de ces fictions toutes particulières à la

(1) La 1ère édition de ce poème a paru en 1852; la 2me en 1860, avec la très-remarquable appréciation qu'on va lire, et dont nous n'avions supprimé que les premières pages, où il est question de la lutte entre l'Ecole classique et l'Ecole romantique. Nous avons cru devoir les reproduire ici, parce qu'elles sont intéressantes à plus d'un titre.

civilisation et à la religion antique. Aussi se croyait-on en droit de leur reprocher de n'être que des imitateurs, usant à ce métier des forces intellectuelles et artistiques qu'ils auraient mieux employées s'ils avaient osé prendre des allures plus libres et plus hardies.

Les romantiques se proposaient surtout de réagir contre ces habitudes des écrivains classiques qu'ils traitaient de serviles et de pusillanimes. Ils se disaient : les idées, les mœurs, la religion, la civilisation des peuples modernes, tout jusqu'à nos climats diffère de l'antiquité ; et si les lettres sont le tableau des idées et des mœurs, pourquoi ne pas nous inspirer de ce qui nous est particulier, au lieu d'aller chercher des inspirations et des modèles dans des temps qui ne sont plus les nôtres ? L'homme des temps modernes, que l'on met au-dessus des anciens pour les idées religieuses et morales, leur serait-il donc si inférieur sous le rapport artistique et littéraire qu'il ne saurait rien écrire sans les consulter, rien dire sans leur demander une forme, sans emprunter leur style, sans jeter sa pensée et son langage dans le moule usé des anciens ?

Le romantisme, né des études historiques et littéraires sur le moyen-âge, ne manquait pas d'ajouter : la prédominence classique est une usurpation moderne; elle date du jour où nos ancêtres se prirent d'une belle passion pour les ouvrages des anciens, retrouvés et nouvellement imprimés. Mais sous le rapport de l'art, le génie moderne avait déjà fait ses preuves de force, d'originalité et de fécondité : nos grandes constructions religieuses et féodales sont-elles imitées des anciens ? Est-ce dans l'antiquité que s'est inspirée

la peinture moderne ? Le génie et la gloire des peuples chrétiens doivent avoir leur originalité propre : ce ne sont pas les ressources qui manquent ni pour les idées, ni pour les sentiments ; pourquoi donc raviver des idées qui ne sont plus, des formes vaines et mensongères pour nous, et profaner la civilisation chrétienne par le culte d'une forme toute païenne ? — A cela les classiques répondent que les anciens offrent des modèles d'un goût, d'un fini que les modernes ont vainement cherché, et que, sous le rapport de l'art, les anciens sont et seront toujours nos maîtres. Les romantiques alors de s'écrier : croyez-vous donc que le sentiment du beau n'existe pas chez les modernes et qu'il n'y ait pas parmi nous des organisations aussi heureuses que chez les anciens ? Laissez ces êtres d'élite se manifester spontanément, et ils vous donneront des chefs-d'œuvre qui ne ressembleront sans doute pas de tout point aux ouvrages des anciens, mais qui auront leur beauté propre, plus vraie et plus utile dans notre civilisation ; en un mot, les nations modernes ont un génie à elles, qu'il faut laisser développer en liberté ses facultés originales sans les gêner sous les entraves d'une inaction peu compatible avec les idées, les croyances, et même l'esthétique moderne et chrétienne.

Les deux camps avaient non-seulement leurs écrivains, mais encore leurs critiques, et cette distinction dans les principes et dans les procédés de l'art ne se borna pas à la littérature : elle pénétra dans les autres arts et donna une impulsion nouvelle à la fécondité du XIXe siècle. On a vu, pendant bien des années, le débat fort animé ; d'autres in-

térêts plus graves sont venus se substituer à un intérêt purement littéraire et artistique : nous croyons qu'il s'est formé aujourd'hui en littérature une sorte d'éclectisme ou de fusion entre l'étude classique des beaux modèles de l'antiquité et les inspirations du genre moderne. L'art y a gagné sous tous les rapports, le fond des ouvrages s'est enrichi, on a puisé des idées et des éléments dans les bases mêmes des sociétés chrétiennes ; puis, quand il s'est agi de leur donner une forme, on s'est bien des fois, et avec raison, rappelé que les anciens sont, à cet égard et à celui du goût, les éternels maîtres. Nous applaudissons de bon cœur à cet élan et à cette conciliation, parce que le plus grand tort des deux écoles est d'avoir été d'abord exclusives : elles se sont aujourd'hui étendues au point de se toucher, nous voudrions dire de se confondre.

M. Alciator, dont les poésies étaient déjà en partie connues, appartient, ce nous semble, à cette école mixte dont nous venons de parler. L'impression que la lecture de son livre nous a faite, c'est qu'il est romantique par le fond et généralement classique pour la forme : c'est-à-dire qu'il a dans la pensée cette spontanéité, cette liberté qui constitue l'originalité, et dans l'expression cette élégance soutenue, ce goût, cette délicatesse qu'on appelle le style, sans quoi les meilleures choses ne se popularisent pas et les meilleurs ouvrages ne se conservent pas.

Comme poète romantique, M. Alciator est d'autant plus important à étudier, qu'il vient de faire et de publier ni plus ni moins que l'art poétique de l'école romantique, ce qui notre auteur appelle l'*Art dans la poésie*.

Le titre du poème ne manquera pas d'être remarqué et pleinement justifié. L'art poétique signifierait l'art d'être poète ; or le génie, le sens poétique est un don naturel que l'art développe, cultive, embellit, dirige, éclaire, mais qu'il ne donne pas. La poésie est dans le sentiment et dans l'imagination; on peut être poète sans art, ou du moins sans se rendre compte des procédés artistiques. *L'art dans la poésie* me parait juste, parce que cela signifie l'art uni à la poésie.

L'œuvre de M. Alciator se compose de quatre parties. Le prélude est fort court, mais bien rempli : ce sont les règles fondamentales de l'art dans la poésie, dont la première est de suivre la nature, source féconde d'idées et de sentiments. Il dit ensuite au poète : Soyez vrai, soyez simple, clair et correct. Qu'il y ait dans vos œuvres cette unité que Dieu lui même a mises partout dans les choses créées. S'il faut de l'unité, il faut aussi de la variété. Ces préceptes sont donnés dans des strophes où la forme didactique est concise et facile à retenir ; on y trouve cette licence dont les meilleurs poètes se sont servis, malgré les anathèmes de certains législateurs:

> Ne craignez point l'enjambement
> D'un vers sur l'autre : un trait sublime
> Jaillit parfois de cette escrime
> Où l'art se joue innocemment.

On voit que l'exemple va avec le prétexte et qu'ils se trouvent bien ensemble ; je ne sache pas, en effet, qu'on ait droit de s'en plaindre.

Dans la seconde partie, qui est le chant premier, l'auteur traite des différents genres, tels que l'élégie et l'idylle, l'ode, le sonnet, l'épigramme, la satire, la fable, la chanson, la ballade et le poème épique. Ce qui me frappe, ce que j'aime, autant pour le goût que pour la nouveauté, c'est que le petit traité sur l'élégie est une élégie en trois strophes, vives, rapides et entrainantes. On y voit la manière de procéder de l'ode, son enthousiasme et les sujets qui lui conviennent; puis, tout-à-coup, le ton change, et l'auteur a bien fait de supprimer les transitions : voici un sonnet, suivi d'une épigramme, et cette épigramme en est une contre Martial, ce génie de la médisance. Nous pensons qu'il y aura toujours des épigrammes, non-seulement dans la bouche des gens malins et vindicatifs, mais encore dans les livres : c'est un genre si piquant ! On aime tant à médire et à l'entendre faire avec esprit ! Cependant, nous applaudissons aux sentiments qui ont dicté ici quelques vers où l'épigramme est flétrie comme l'arme de la méchanceté, et comme une œuvre souvent basse et indigne de l'art.

Après cette sortie, du reste assez méritée, l'auteur passe à la satire ; et, fidèle à son plan, il nous fait une satire ferme, dure, écrasante, où il frappe sur des vices révoltants ou des ridicules outrés ; c'est, en un mot, une page de Gilbert, que le morceau rappelle on ne peut mieux. A cet emportement, à ce courroux, succède tout-à-coup, sur un ton bien doux et bien simple, un ensemble de préceptes parfaitement sentis sur la fable, ce qui amène l'éloge de Lafontaine. Puis vient une chanson, mais une vraie chanson, avec son refrain bien gai, bien bon ; Il est entendu que

c'est une chanson sur la chanson, et telle qu'on pourrait parfaitement bien la chanter. Cette pièce n'est pas la seule avec un refrain. Voici, en effet, la ballade qui tient de l'ode, de l'élégie et de la chanson :

> Cette muse échevelée
> Aime à chanter tour à tour
> Et les hymnes du Mausolée,
> Et les rêves d'or de l'amour.

Il y a certainement quelque chose de neuf et d'heureux dans cette manière de donner les préceptes d'un genre à l'aide d'un modèle, et nous ne doutons pas qu'elle ne trouve des approbateurs. Un pareil faire est précieux au point de vue didactique, et il prouve dans l'auteur une grande souplesse de talent, unie à une féconde et heureuse facilité. Le premier chant se termine par l'épopée, dont la grandeur est définie par les scènes qu'elle représente et les sujets qu'elle traite. Homère est le roi de l'épopée, et ce grand génie a toujours trouvé grâce devant les adeptes les plus ardents du romantisme. Nous en avons connu un, esprit sombre et méditatif, qui s'était imposé de ne lire que deux livres, Homère et la Bible : nourri de ces lectures, il était l'espoir des lettres romantiques, lorsqu'une mort prématurée l'enleva à la gloire que tout lui présageait.

M. Alciator est aussi un des adorateurs d'Homère :

> Le temps a respecté la splendide auréole
> Qui brille au front d'Homère ; et la nouvelle Ecole,
> Tout en se séparant des Dieux qui ne sont plus,
> Demande que ses vers soient sans cesse relus.

— 12 —

A côté de Virgile, du Tasse et de Milton, nous voudrions voir le Dante, (1) qui est bien la figure épique la plus originale qu'il y ait dans le monde et l'un des dieux les plus vénérés des romantiques.—Le dernier précepte que donne l'auteur aux poètes épiques, c'est de s'inspirer de la foi. Ce précepte, nouveau dans un traité didactique, a une grande portée : l'épopée vit du merveilleux, et le merveilleux, quand on y touche sans la foi, a souvent un air faux qui manque de naïveté et de vérité ; les grandes épopées, en effet, sont toutes le fait d'une foi religieuse, vive et générale: c'est sans doute pour cela que M. Alciator dit en parlant des grands poètes épiques :

> Mais des siècles nombreux s'écouleront encor
> Avant qu'en d'autres mains vibre leur lyre d'or.

Le second chant est consacré tout entier au genre dramatique, dont les premiers vers relèvent l'intérêt et l'importance. Deux vers caractérisent la tragédie, ils sont suivis de deux autres qui en font de même pour la comédie. On a, de notre temps, donné beaucoup de place au Vaudeville sur le théâtre : c'est ce qui vaut ici à M. Scribe l'honneur de voir son nom à coté de Molière. Nous ne contesterons pas à notre spirituel vaudevilliste une place méritée par des talents divers, mais dont le charme saisit avec délice tous les esprits. C'est dans le drame que l'école romantique s'est le plus séparée de l'école classique, parce que c'est là que les règles semblent le plus gênantes et qu'une infraction une fois faite permet d'aller plus loin dans le champ de la licence ; c'est

(1) L'auteur a réparé cette omission.

aussi dans les préceptes sur la poésie dramatique que nous remarquons le plus de hardiesse dans notre auteur. Plus d'une conscience classique se récrierait à ces vers ;

> Hors des chemins battus bien fou qui ne s'élance ;
> Oui, bien fou qui se livre au labeur singulier
> De ramper sous un maître, ainsi qu'un écolier :
> Il lui faudra subir, quel que soit son génie,
> D'un pâle imitateur la mortelle agonie.
> Songez donc que Corneille a mille fois maudit
> Des règles des anciens l'incroyable crédit :
> Si sa virile audace eût brisé cette chaîne,
> A produire un chef-d'œuvre il eût eu moins de peine.

Nous avons plus haut signalé l'absence du Dante ; nous signalerons encore ici, et à plus forte raison, celle de Shakespeare, ce génie si fécond, si extraordinaire, si heureux jusque dans ses écarts les plus hardis : Shakespeare, nous paraît le type du talent original pour le fond des pensées, pour les formes du style et les dispositions du plan. L'école romantique l'a toujours présenté comme la preuve de ce principe, qu'on peut faire des chef-d'œuvre en ne s'en rapportant qu'à soi-même pour les règles à suivre : aussi est-il le père des romantiques.

Une fois lancé dans les hardiesses, où doit-on s'arrêter ? Boileau avait dit :

> Le vrai peut quelquefois n'être pas vraisemblable.

M. Alciator affirme que :

> Le vrai, quoi qu'on en dise est toujours vraisemblable.

A bien examiner ces deux propositions, elles nous semblent toutes deux vraies, aussi bien au point de vue de la nature qu'à celui de l'art ; il serait, en effet, trop facile de les mettre d'accord.

L'auteur recommande ensuite au drame la décence, qu'il n'a pas toujours assez respectée, dégradant ainsi le théâtre aux yeux des gens honnêtes, obligés par là d'en déserter les bancs.

On s'est souvent demandé ce qu'il y a de plus difficile, d'une tragédie ou d'une comédie. Les faits répondent assez haut : un grand comique est rare, tandis que la tragédie compte d'assez nombreux favoris. De là l'éloge naturellement amené de Molière, et cette pensée que, si Molière revenait parmi nous, il trouverait

De quoi nourrir longtemps sa railleuse colère.

Ce qui fait voir que la matière comique ne manque pas, mais que c'est plutôt un génie supérieur pour la traiter.

Les auteurs qui ne cherchent que le gain a l'aide du succès d'un moment, sont justement flétris ; et cet outrage à l'art sert de transition pour arriver au précepte particulier des trois principaux genres dramatiques : le vaudeville, la comédie, la tragédie.

Rien n'est gai, sémillant et facile, comme les strophes sur le vaudeville, ici personnifié, et parlant lui-même de ses malices et de ses gentillesses. Il nous semble que M Alciator a surtout réussi dans ce qu'il a fait pour les genres légers, tels que la chanson, la ballade, le vaudeville, le sonnet. Il est vrai que pour donner un spécimen, même imparfait, de

certains autres genres, il eût fallu étendre beaucoup son ouvrage : ces grands arbres qu'il eût ainsi plantés, eussent certainement caché et étouffé les arbustes charmants et les plantes gracieuses qu'il nous a donnés.

Continuant ce qu'il avait fait pour le vaudeville, il met dans la bouche de la comédie et de la tragédie personnifiées ce qui caractérise chacune d'elles. On voit par là que le plan de l'auteur, tout en ayant l'ordre et l'unité nécessaires, offre une variété de tableaux et de composition, vraiment neuve et remarquable. La poésie didactique est quelquefois fatigante à lire, mais ce ne sera certainement pas celle de M. Alciator ; et si l'ennui naquit un jour de l'uniformité, on ne dira pas que c'est dans l'ouvrage dont nous parlons, et où les personnages ont une figure et un costume tout-à-fait à eux.

La dernière partie de l'*Art dans la poésie* se compose d'une comparaison entre la poésie moderne et la poésie ancienne.

Nous aurions désiré que M. Alciator ajoutât quelques vers encore pour recommander aux poètes de son école d'éviter les défauts qu'on leur a reprochés souvent avec raison : le vide de certaines idées et de certaines images, la dureté et la négligence affectée du style, leur irrévérence pour une foule de choses respectables. M. Alciator leur aurait ainsi rendu un grand service en leur faisant comprendre que l'élégance de la forme et le bon goût vont bien avec le mérite du fond, et que cette union est non-seulement toujours possible, mais encore toujours nécessaire.

AVERTISSEMENT DE L'AUTEUR

Il y a dans *l'Art poétique* de Boileau des principes que ce célèbre écrivain a puisés dans celui d'Horace, et qu'Horace avait puisés lui-même dans la nature : ces principes sont éternels comme la vérité, comme la beauté, dont ils constituent l'essence. On les retrouvera donc dans le petit poème qu'on va lire : mais ce qu'on n'y retrouvera pas, ce sont ces vieux préjugés, ces vues étroites, ces règles arbitraires, qui donnent perpétuellement des entraves au génie, et le condamnent à rester froid et immobile au milieu du mouvement intellectuel de chaque siècle.

PRÉLUDE.

Règles fondamentales de l'Art dans la Poésie.

O vous que par moments inspire
Des bardes l'Ange familier,
Voulez-vous chanter sur la lyre
Des vers qu'on se plaise à relire,
Des vers qu'on ne puisse oublier ?

Prétendez-vous d'un pas rapide
Parcourir les sentiers secrets
De l'Art, sans errer dans le vide ?
Suivez la nature · un tel guide
Hâtera beaucoup vos progrès.

Dans les bornes du vraisemblable
Il faut savoir se contenir.
Mêlez l'utile à l'agréable,
Et vous serez poète aimable,
Poète lu dans l'avenir.

Au début évitez l'emphase.
Celui qui tombe en ce défaut
Verra bientôt languir sa phrase.
La chute souvent vous écrase,
Quand on trébuche de si haut.

Soyez clair : ma peine est extrême
Lorsque je vois certain rimeur
Qui sottement se flatte et s'aime,
Et ne se comprend pas lui-même :
Loin de moi ce profond rêveur !

Soyez correct ; soignez la rime.
Ne craignez point l'enjambement
D'un vers sur l'autre : un trait sublime
Jaillit parfois de cette escrime
Où l'art se joue innocemment.

Souvenez-vous qu'en tout ouvrage
Il faut observer l'unité :
Cette sentence antique et sage,
Loin d'être un inutile adage,
Nous vient de la Divinité.

Oui, le Dieu vivant la proclame
Dans tous les coins de l'Univers ;
Voyez l'onde, l'air et la flamme :
Partout même voix et même âme :
— Qu'il soit ainsi de l'art des vers.

Mais fuyez la monotonie :
Par elle un chef-d'œuvre est gâté.
L'écrivain doué de génie
Sait jeter dans son harmonie
Une heureuse variété.

CHANT PREMIER

L'ÉLÉGIE ET L'IDYLLE. — L'ODE. — LE SONNET.
L'ÉPIGRAMME. — LA SATIRE. — LA FABLE.
LA CHANSON. — LA BALLADE.
LE POÈME ÉPIQUE.

La modeste Elégie, au regard triste et doux,
 Est une vierge solitaire
 Qui semble n'habiter la terre
Que pour aimer et pleurer avec nous.

 Rarement on la voit sourire :
 C'est que cet amour qui l'inspire
 Lui fait payer cher sa faveur ;
C'est que le miel qui coule de la lyre
Ne présente souvent à son âme en délire
 Qu'une amère saveur.

Est-elle gaie ? alors sa verve est plus facile ;
Alors elle s'habille en élégante Idylle ;
Elle aime à s'égarer daus les prés, dans les bois ;
 Elle parle aux fleurs, à la brise,
 Au flot qui sur le roc se brise,
 Et mêle sa voix à leurs voix.

 *

 L'Ode (*), plus fière, plus sublime,
 Se plait sur le bord des torrents,
 Sur le gouffre où l'onde s'abime,
 Sur les mers, sur la haute cime
 Des forêts et des monts géants.

 Elle aime à chanter la victoire :
 Dans son essor audacieux,
 Elle suit les pas de la gloire,
 Et, digne émule de l'Histoire,
 Célèbre les morts glorieux.

 Elle aime à secouer les chaines
 Qui pèsent sur les nations,
 A flétrir ces âmes hautaines
 Qui fomentent de sourdes haines
 Par leurs mauvaises passions.

(*) Lisez les belles Odes de Victor Hugo et de Lamartine.

Elle aime à gémir sur la tombe
Qui renferme un père, un ami ;
Ou sur la vierge qui succombe
Et dans les bras de la mort tombe,
Ainsi qu'un bel ange endormi.

Le monde entier est son empire :
Elle exalte l'Humanité ;
Avec la terre elle soupire ;
A tous les mortels elle inspire
L'amour pur de la Liberté

*

Sans plus tarder, Muse docile,
Tu vas nous rimer un Sonnet.
Par ma barbe ! Il n'est pas facile
De le rendre élégant et net.

Tout mot qui deux fois s'y faufile
Passe toujours pour indiscret ;
La tâche devient difficile
Quand on approche du tercet.

O supplice ! Moment suprême !
Que faire dans ce cas extrême ?
Hélas ! me voilà donc puni

D'avoir cru Despréaux lui-même
M'offrant le prix d'un long poème :
Mais non.... grâce au ciel, j'ai fini.

.

La pointilleuse Épigramme
A pour père Martial,
Qui n'eut jamais son égal
Dans l'art d'insulter homme et femme.

Finesse, esprit et gaité
Doivent orner ce court poème
Qu'inventa la méchanceté,
Et que je frappe d'anathème ;
Car il ne mérite pas même
L'honneur de la publicité.

*

N'avons-nous pas la Satire
Pour flétrir les mauvaises mœurs ?
Devant ses nobles fureurs,
Qui parfois nous font sourire,
Le vice pâlit, se retire ;
Et le sot, qui toujours s'admire,
Succombe sous les traits railleurs.

Muse, si je m'armais de ta lourde férule,
Je frapperais bien fort sur ce fat ridicule
Qui porte le front haut, mais dont le cœur est bas ;
Qui croit que le destin ne l'a mis ici-bas
Que pour vivre insolent, inutile à la terre,
Et des plus doux plaisirs ignorer le mystère.

Je frapperais bien fort sur ce vil spadassin
Qui vous jette à la face un cartel assassin
Pour un mot échappé, pour un geste équivoque.
Sûr d'avoir votre sang, le lâche vous provoque ;
De son regard de tigre il vous poursuit partout.
C'en est trop : un tel homme inspire du dégoût.

Ces rimailleurs musqués ou râpés, ces avares,
Ces honnêtes fripons, ces magisters ignares,
Ces grotesques baillis, si froids, si refrognés,
Pensez-vous qu'en mes vers ils seraient épargnés ?
Pensez-vous que jamais ne s'échauffe ma bile
En voyant qu'à la Cour un faquin se faufile ?
Son mérite est d'avoir sans péril ramassé
Le gant, par un Brutus dans la fange laissé.

Et vous, riches oisifs, vous libertins infâmes,
Qui dépensez votre or en dégradant vos âmes,
Et n'imitez jamais ces apôtres zélés
Par qui les malheureux sont toujours consolés,
Prenez garde ! Craignez d'irriter le poéte :

Il a, pour vous punir, son arme toute prête.
En présence d'un sot, il se détourne et rit ;
Mais vous... son vers vengeur sans pitié vous flétrit.

Fables simples, Fables naïves,
Que dirai-je de ces tableaux
Aux couleurs si fraîches, si vives,
Nés sans effort sous vos pinceaux ?

De vos fines allégories
L'art profond ne se montre pas ;
Comme en de riantes prairies
Les fleurs y naissent sous vos pas.

Tantôt graves, tantôt légères,
Mais toujours vierges au front pur,
Vous avez des leçons austères
Pour l'enfance et pour l'âge mûr.

Vous nous parlez comme les sages
Un langage clair, simple et net.
L'unité règne en vos ouvrages :
Chacun d'eux est un tout complet ;

Chacun d'eux est un petit drame
Plein de charme et de vérité,

Qui subjugue et réjouit l'âme
Par un air de sincérité.

Avec quel art, bon La Fontaine,
Tu fais parler tes animaux !
Et comme tu sais mettre en scène
Les vices, sources de nos maux !

Comme on aime à se reconnaître
Dans ces caractères divers
Que tu traces de main de maître,
Avec leurs vertus, leurs travers !

Ah ! sans doute un divin'génie
Te révéla le cœur humain :
Page immense, page infinie,
Qui se déroule sous ta main.

Qui t'a lu, veut te lire encore.
D'où vient le charme séduisant
De tes tableaux ? Nul ne l'ignore
C'est que tu plais en instruisant ;

C'est que la voix de la nature
Parle dans tes faciles vers,
Comme le suave murmure
Du ruisseau dans les gazons verts.

La Muse de Viennet, digne sœur de ta Muse,
Aimable Lafontaine, instruit, corrige, amuse.
Sur les hauteurs du Pinde égaré par moment,
Il en descend toujours plus vif et plus charmant,

Soit que dans une épître il épanche son âme,
Soit qu'à l'aspect du mal sa colère s'enflamme :
Même alors il sourit, — et sa franche gaité
Déborde, en nous lâchant la dure vérité (*).

*

La chanson est simple et modeste.
Pourtant nous la voyons parfois,
Sur un ton sublime ou fort leste,
Fronder les sots, punir les rois,
Du peuple proclamer les droits.
D'une aimable gaité le chansonnier s'inspire ;
Il passe doucement ses jours
A chanter sur sa lyre
Et la sagesse et les amours.

Voulez-vous que la chanson plaise
Au campagnard, au citadin?
La Muse y doit rire à son aise
Dans les champs ou dans un festin,
Entre les roses et le vin.

(*) Son vers, dit Jules Janin, est bien fait, rapide, incisif; sa gaîté est une franche gaîté ; son indignation est vivement sentie. Il est moraliste, il est observateur; il a beaucoup vu, il sait beacoup, et, par toutes ces forces réunies, il arrive toujours à son but, l'applaudissement. — C'est spécialement dans le genre de notre La Fontaine, dit encore Mme d'Altenheym, que brille M. Viennet..... Il est fabuliste, fabuliste en plein dix-neuvième siècle, et, ce qui est étonnant, toujours sûr de voir son ingénieuse Muse sourire avec succès et chanter avec bonheur.

D'une aimable gaité le chansonnier s'inspire ;
Il passe doucement ses jours
A chanter sur sa lyre
Et la sagesse et les amours.

La chanson est l'œuvre des grâces :
Son luth léger, harmonieux,
Dans tous les cœurs laisse des traces.
Célébrez l'amour et ses jeux,
Et vous serez égal aux Dieux.
D'une aimable gaité le chansonnier s'inspire ;
Il passe doucement ses jours
A chanter sur sa lyre
Et la sagesse et les amours (*).

*

Dans la Ballade (**),
Rivale de l'Ode en son vol,
Gardez-vous d'un style fade.
Loin de ramper sur le sol,
Tantôt elle suit les traces
De l'aigle qui fend les espaces
Et va se poser sur un mont ;
Tantôt, comme la colombe,
Elle s'élève, puis retombe
Près d'une vierge au chaste front.

(*) Nous avons peint Béranger dans cette Chanson.

[(**) Lisez les ballades de Victor Hugo.

Cette Muse échevelée
 Aime à chanter tour à tour
Et les hymnes du mausolée
Et les rêves d'or de l'amour.

Voyez cette infernale ronde
Où la dent grince, où le cœur bat,
 Où les démons, troupe immonde,
Insultent Dieu, narguent le monde :
 C'est la ronde du sabbat !

Voyez sur les vertes pelouses
Où l'Ange du matin a répandu ses pleurs,
 Danser les amantes jalouses
 Près d'un ruisseau, parmi les fleurs :

 C'est la Ballade
 Qui, reine du chœur, le conduit
 Au milieu d'une myriade
 De sylphes que son chant séduit.

Voyez encor ces pâles ombres
 Danser autour de ce tombeau,
Lorsque l'Ange du soir étend ses ailes sombres
 Comme les ailes du corbeau :

 C'est la Ballade
 Qui, reine du chœur, le conduit
Aux lugubres accents de sa voix, que saccade
 La terreur qu'inspire la nuit,

Cette Muse échevelée
Aime à chanter tour à tour
Et les hymnes du mausolée
Et les rêves dor de l'amour.

*

Mais il est un concert dont mon âme est frappée :
Les Dante, les Soumet, le nomment *Épopée.*
Ce chant est plus qu'un chant, c'est un drame en récit
Qui brille avec éclat, et parfois s'assombrit,
Lorsque les passions, fortement dessinées,
Comme des flots houleux paraissent mutinées.
Lisez, lisez d'abord ce barde glorieux
Qui chante en si beaux vers les hommes et les Dieux :
Les Grâces, sans rougir, lui prêtent leur ceinture,
Quand son brillant pinceau nous dépeint la nature,
Partout son merveilleux, au voile transparent,
Nons laisse découvrir quelque chose de grand.
Sa riche poésie est une vaste mine
Où l'on voit du gravier, mais où l'or pur domine ;
Et qui sait la comprendre y trouvera toujours
A côté de la nuit de magnifiques jours.
Le temps a respecté la splendide auréole
Qui brille au front d'Homère ; et la nouvelle École,
Tout en se séparant des Dieux qui ne sont plus,
Demande que ses vers soient sans cesse relus.

　　Bardes de l'Épopée, éblouissants génies,
Quel luth égalera vos mâles harmonies,
Vos chants si variés, si sublimes, si clairs,
Vos chants où la pensée tincelle d'éclairs ?

Ossian et Milton sont des enfants d'Homère ;
Le Tasse et l'Arioste ont Virgile pour père :
Mais des siècles nombreux s'écouleront encor,
Avant qu'en d'autres mains vibre leur lyre d'or.
C'est qu'un poème épique est une œuvre bien grande ;
C'est qu'il faut que l'intrigue en soit neuve, et répande
Au milieu du récit de chaque événement
Une grave leçon qui mène au dénoùment ;
C'est qu'il faut que du tout les diverses parties,
Pour tendre au même but sagement assorties,
Marchent, simples d'abord, puis, au gré de l'auteur,
Captivent jusqu'au bout l'intérêt du lecteur.

Ne vous égarez pas en maints détails frivoles;
Soyez clair, naturel. Surtout que vos paroles,
Dans un sujet pieux, s'inspirent de la Foi :
Un poète me touche en croyant comme moi.

CHANT DEUXIÈME

IDÉE GÉNÉRALE ET RÈGLES FONDAMENTALES
DU DRAME. — LE VAUDEVILLE. — LA
COMÉDIE. — LA TRAGÉDIE.

Nul poème, autant que le drame,
Ne touche, ne ravit, ne subjugue notre âme.
C'est là que l'écrivain, sous de fortes couleurs,
Nous trace le tableau des humaines douleurs ;
C'est là que pour flétrir ou démasquer nos vices,
D'un vers caustique et fin il arme ses malices.
Il plaît, instruit, corrige : ainsi, chez les Français,
Molière à leurs dépens fit de mordants essais ;
Ainsi nous voyons Scribe, en ses gais vaudevilles,
Nous donner en passant bien des leçons utiles.

— 34 —

Quand vous créez un drame, il faut, en commençant,
Exposer le sujet : c'est là le plus pressant.
Observez l'unité dans chaque caractère,
Dans les traits de détail, dans l'action entière :
Que le début, la fin, répondent au milieu (*).
Mais loin d'être l'esclave et du temps et du lieu,
Dans vos divers tableaux gardez la vraisemblance.
Hors des chemins battus bien fou qui ne s'élance ;
Oui, bien fou qui se livre au labeur singulier
De ramper sous un maître, ainsi qu'un écolier :
Il lui faudra subir, quel que soit son génie,
D'un pâle imitateur la mortelle agonie.
Songez donc que Corneille a mille fois maudit
Des règles des anciens l'incroyable crédit :
Si sa virile audace eût brisé cette chaine,
A produire un chef-d'œuvre il eût eu moins de peine ;
Il eût mis dans son art bien plus de vérité,
Et nous applaudirions à sa témérité.
A prendre un libre essor la Poésie aspire ;
Sans borne est son domaine : — ainsi Dante et Shekspire
Ont vu grandir leur gloire en montrant le chemin
Où doit, sans s'arrêter, marcher l'esprit humain (**).

(*) Ce vers, traduit d'Horace, est de Boileau.

(**) La *Règle* est essentiellement perfectible, puisqu'elle n'exixte que par l'idée, vraie ou fausse, qu'on se fait du Beau. — Après avoir nommé le Dante en parlant de la poésie épique, nous nommons à côté de lui Shakespeare, dont le génie n'est pas moins original dans un autre genre. On voit que nous aimons la critique et que nous en profitons, lorsqu'elle est bienveillante et juste comme celle de M. Beaumarchey.

Victor Hugo ! Génie éclatant et sublime !
En dépit des clameurs d'une cabale infime,
Dans tes drames à l'Art tu fis faire un grand pas :
Le classique éteignoir ne t'étouffera pas.

Ton digne émule, Hugo, c'est l'auteur des *Deux Reines*,
C'est Ernest Legouvé. — Vos Muses souveraines
Marchent de pair : mais lui, sobre de tout excès,
Joint à l'attique esprit d'un Térence français
L'âme du grand Corneille et le cœur de Racine.

Faites que l'action clairement se dessine :
L'esprit de l'auditeur se fatigue bientôt
Quand du nœud de l'intrigue il cherche en vain le mot.
Le vrai, quoi qu'on en dise, est toujours vraisemblable ;
Peignez le cœur humain : dans ce livre admirable
Si vous savez puiser, vous serez éloquents :
Hors de là, vous tombez dans des écarts fréquents.

Fuyez avec horreur les peintures obscènes.
Qu'avec rapidité se succèdent les scènes ;
Que l'action, tracée en style vif, pressant,
Inspire jusqu'au bout un intérêt croissant.

Le drame à m'émouvoir est souvent fort habile ;
Mais l'art de faire rire est bien plus difficile :
On cite parmi nous des tragiques nombreux,
Et l'on ne peut citer qu'un comique fameux.

Plus d'un siècle a passé sur ta froide poussière,
Et tu vis toujours beau, toujours grand, ô Molière !
Et la France voudrait, par d'éternelles fleurs,
Couronner ton cercueil où coulèrent ses pleurs.
C'est que la France t'aime ; et, fidèle à ta gloire,
Elle sait dignement honorer ta mémoire.
Tu l'as bien mérité, toi dont le vers moqueur
Va fouiller sans pitié dans les replis du cœur,
Démasque le tartufe et flétrit cet avare
Qui fait de l'or un Dieu, de la vie un Tartare.
Poète courageux, tu raillas tour à tour
Les sottises du peuple et celles de la Cour :
Noble, bourgeois, manant, coquette ridicule,
Tombèrent, bafoués, sous ta lourde férule ;
Les sots même riaient en voyant leurs travers
Dévoilés, mis à nu dans tes caustiques vers.
Tu corrigeais ton siècle, et ta fine malice,
En vengeant la vertu, faisait pâlir le vice.
Si tu pouvais renaître un instant du tombeau !
Si tu voyais nos mœurs ! Le sujet serait beau :
Tu n'aurais pas assez de sarcasme et de bile
Pour tous ces parvenus, troupe insolente et vile ;
Pour ces plats courtisans, caméléons de Cour,
Qui vendent leur honneur aux tout-puissants du jour ;
Pour ces jeunes Brutus, fous de leur République ;
Pour ces fiers épiciers, Washingtons en boutique,
Qui, déclarant la guerre à chaque potentat,
Se croient nés, eux aussi, pour régenter l'État.
Oh ! oui, tu trouverais parmi nous, ô Molière,
De quoi nourrir longtemps ta railleuse colère.

La Muse comédienne estime encor Regnard,
Comme la tragédie est fière de Ponsard;
Mais le plus digne enfant de Molière, et peut-être
Son égal, c'est Augier : quel disciple ! quel maitre !

La plupart des auteurs, dans leur aveuglement,
Cherchent... devinez quoi ? — Le succès du moment :
C'est le gain avant tout que convoite leur âme.
Poètes qui courez la carrière du Drame,
Voulez-vous de mes vers retirer quelque fruit ?
D'une oreille attentive écoutez ce qui suit :

LE VAUDEVILLE

Je suis ce joyeux Vaudeville
Qui, dans sa prose et dans ses vers,
De la campagne et de la ville
Met en scène tous les travers.

A mon aimable raillerie
La Cour même n'échappe pas,
Quand de ma sœur la Comédie
Avec orgueil je suis les pas.

Sur mon théâtre plein de charmes,
Où règne la folle gaîté,
Je fais souvent tomber les larmes...
Et les armes de la beauté.

Bourgeois, villageois et grisettes
Y viennent produire au grand jour
Les malices les plus secrètes
De leurs rivalités d'amour.

Tantôt c'est un pâtre grotesque
Livrant bataille à sa façon
Au *Monsieur*, dont l'air pédantesque
Fait tant de peur à Jeanneton ;

Tantôt c'est un marquis fort leste,
Au cœur ouvert, au franc parler :
Il lorgne une vierge modeste,
Sylphide prête à s'envoler ;

Mais un malin coq de village
Guette de près le vert galant,
Le supplante, et la fille sage
Devient le prix de son talent.

Ainsi, par des fables charmantes
Qu'assaisonnent des mots railleurs,
Je donne des Leçons piquantes
Aux villageois, aux grands seigneurs.

J'aime qu'une noble décence
Respire dans tous mes portraits :
Les allures de la licence
Aux yeux du sage ont peu d'attraits.

Vous tous, mortels mélancoliques,
Venez entendre mes discours :
Mes chants si gais, mes chants magiques,
Sauront vous dérider toujours.

Je suis ce joyeux vaudeville
Qui, dans sa prose et dans ses vers,
De la campagne et de la ville
Met en scène tous les travers.

LA COMÉDIE.

Je suis l'aimable Comédie :
J'enseigne la sagesse en riant, et parfois
 Sur les pas de la Tragédie
J'ose m'aventurer en grossissant ma voix.

 Sur mou théâtre, les avares,
Les fripons parvenus, les pages effrontés,
 Les sots, les médecins ignares,
Les fats et les valets, sont rudement fouettés.

 Je n'épargne ni la coquette,
Ni la duègne au cœur dur, ni la prude à l'œil faux ;
 De l'amante et de la soubrette
Je montre à tous les yeux jusqu'aux moindres défauts.

Mais c'est surtout pour l'hypocrite
Que ma verve a gardé ses traits les plus sanglants :
Hé ! quel noble cœur ne s'irrite
D'entendre ses sermons, – et ses propos galants ?

Ce saint si bénin sans relâche
Contre madame Orgon poursuit son attentat ;
Il caresse, il rampe, il se cache,
Mais se montre en public grave comme un prélat :

Moi, je sais démasquer sa ruse !
Moi, je la mets à nu, cette âme de dévot !
A la foule qui s'en amuse
Mon sarcasme éloquent montre ce qu'elle vaut.

C'est ainsi que je vous corrige,
En prose comme en vers, ô mortels vicieux !
Je vous berne, je vous fustige :
Hélas ! ainsi battus, vous conduisez-vous mieux ?

Mon art est celui de médire ;
Mais tous ne savent pas le faire avec esprit :
Combien, dans leur grossier délire,
Nous offrent de ces mets dont un sot se nourrit !

Il faut que l'intérêt du drame
Croisse de scène en scène au sein de la gaité :
Le public veut rire, et réclame
Des portraits amusants, mais pleins de vérité.

Je suis l'aimable Comédie :
J'enseigne la sagesse en riant, et parfois
Sur les pas de la Tragédie
Jose m'aventurer en grossissant ma voix.

LA TRAGÉDIE.

Je suis la Muse triste et fière
Dont chaque hymne de gloire est un hymne de deuil ;
Des grandeurs d'ici-bas je fais voir la poussière,
Et je donne aux vivants les leçons du cercueil.

Ici je montre l'innocence
Succombant sous les coups de ce monde pervers ;
Ici je la relève, et brise la puissance
De ceux dont les forfaits étonnent l'Univers.

De l'amour décrivant les charmes,
Parfois je m'abandonne aux rêves les plus doux ;
Mais hélas ! ce n'est point sans répandre des larmes,
O mortels, sur les maux qui vous attendent tous.

Que j'aime à peindre l'héroïsme
De ces grands citoyens dont les noms vénérés
Vivront, tant que l'honneur et le patriotisme
Aux hommes vertueux seront chers et sacrés !

Que j'aime à flétrir l'adultère,
Lorsqu'il triomphe, armé du fer et du poison,
Ou couvre ses projets d'un effrayant mystère,
Pour souiller un cœur pur dont il est le démon !

Quand le public est dans l'attente
De voir au dénoûment un grand crime puni,
Tour à tour il espère et frémit d'épouvante :
Il pleure, et dans ses pleurs trouve un charme infini.

C'est dans le cœur même de l'homme
Que j'aime à me placer, pour montrer le néant
De l'homme devant Dieu, — néant qui passe, comme
Le flot évanoui devant le mont géant.

Je suis la Muse triste et fière
Dont chaque hymne de gloire est un hymne de deuil ;
Des grandeurs d'ici-bas je fais voir la poussière,
Et je donne aux vivants les leçons du cercueil.

CHANT TROISIÈME

POÉSIE MODERNE

Comparée a l'Ancienne.

———

A la source de Poésie,
Jeune homme, veux-tu t'abreuver ?
As-tu l'aimable fantaisie
De goûter de cette ambroisie
Qui porte le cœur à rêver ?

Interroge cette Nature
Dont le langage est tout de feu;
Contemple sa riche structure ;
Écoute l'éternel murmure
Qu'elle répète devant Dieu.

Écoute la brise légère
Qui pleure en glissant sur les flots,

Sur les monts ou sur la fougère :
Sa plainte n'est pas étrangère
Aux pélerins, aux matelots.

Écoute le rhythme et le nombre
Du grand concert des ouragans,
Concert infernal, lorsque sombre
Le navire dans la mer sombre,
Cette fière épouse des vents ;

Écoute la voix de ces anges
Qui passent à travers les airs,
Comme de nombreuses phalanges
Chantant d'ineffables louanges
Dans les cités, dans les déserts

L'écrivain dont l'âme inquiète
Verra les choses que je vois,
Pourra dire qu'il est poète :
Il pourra se dire interprète
De ces mélodieuses voix.

Oh ! oui, je suis fier, je l'avoue,
De comprendre leurs chants divers ;
Et la Fortune dont la roue,
En broyant les mortels, se joue,
N'anéantira pas mes vers :

Car ces vers sont la pure image
Des soupirs qu'exhalent les bois,

Des sons que produit le rivage,
Quand la vague chante un hommage
Au Dieu suprême, au roi des rois.

Il sont morts, ces Dieux, ces Déesses,
Que trois mille ans on nous vanta :
Nul ne croit plus à leurs promesses,
Et nous renvoyons leurs prouesses
Au siècle qui les inventa.

Jupiter ne voit plus l'Aurore,
Se montrant à ses yeux charmés
Vers l'Orient que Phébus dore,
En ouvrir la porte sonore
Avec ses vieux doigts parfumés ;

Mais l'Ange du matin remplace
L'Ange qui préside à la nuit :
Comme un éclair il fend l'espace
Et dans le ciel marque sa trace
D'un rayon de pourpre qui fuit.

Parfois il arrose de larmes
La Terre qu'il entend gémir :
Bientôt, oubliant ses alarmes,
Il retournera, plein de charmes,
Au couchant doré s'endormir.

Et cette étoile sans pareille
Qui brille alors, est-ce Vénus ?

Non, c'est l'Ange du soir qui veille :
Pendant que la Terre sommeille,
Il chante, et les Cieux sont émus.

Les Naïades dans les fontaines
Ne se baignent plus en secret ;
Les Dryades, parmi les chênes,
Ne s'en vont plus conter leurs peines
Aux beaux oiseaux de la forêt :

Fée et Péri, vierges si belles,
Seules y répandent des pleurs ;
Les sylphes, déployant leurs ailes,
Sous la forme de demoiselles
Volent sur l'onde ou sur les fleurs.

Si *tout prend un corps, un visage*, (*)
On ne voit plus ni Dieux cornus,
Ni Cupidons au cœur volage,
Ni Cyclopes à l'œil sauvage,
Ni Satyres hideux et nus ;

Mais on voit d'aimables fantômes
Passer, passer en souriant :
Il sont hélas ! ce que nous sommes,
Car ils passent comme les hommes,
Chantant, gémissant et priant.

(*) Expression de Boileau dans son *Art poétique*.

Écho n'est plus la nymphe impure
Qui se plaint d'un joli garçon :
C'est encor ta voix, ô Nature !
Voix qui répond par un murmure
A notre voix dans le vallon.

Dans ce monde tout est mystère;
Tout chante un hymne solennel :
Cet hymne monte solitaire,
Comme un long soupir de la Terre
Qui, souffrante, se plaint au Ciel !

www.ingramcontent.com/pod-product-compliance
Lightning Source LLC
Chambersburg PA
CBHW071436220526
45469CB00004B/1553